氷河鼠の毛皮

宮沢賢治・作
堀川理万子・絵

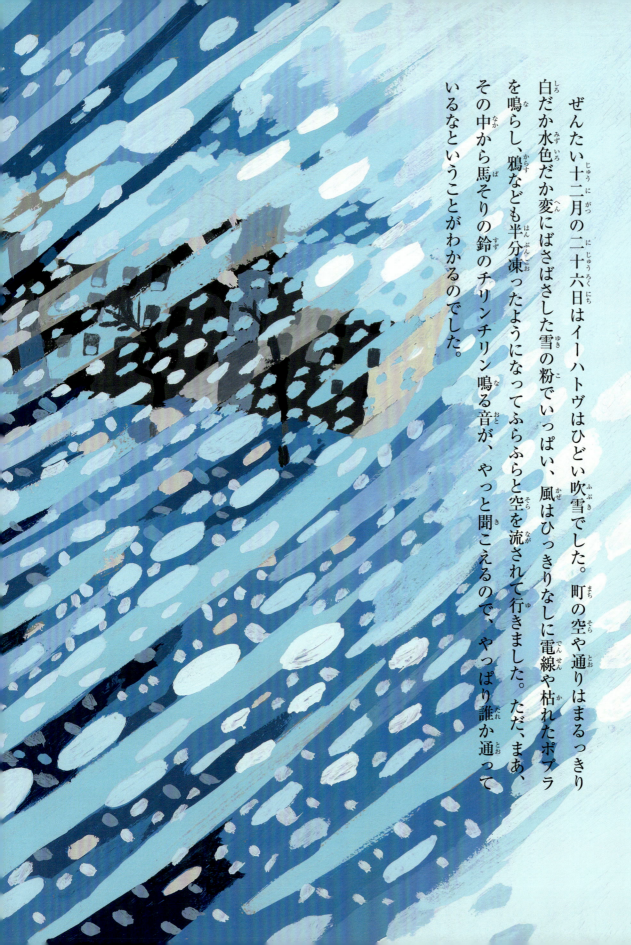

このおはなしは、ずいぶん北の方の寒いところからきれぎれに風に吹きとばされて来たのです。氷がひとでや海月やさまざまのお菓子の形をしている位寒い北の方から飛ばされてやって来たのです。

十二月の二十六日の夜八時ベーリング行の列車に乗ってイーハトヴを発った人たちが、どんな眼にあったか、きっとどなたも知りたいでしょう。これはそのおはなしです。

ぜんたい十二月の二十六日はイーハトヴはひどい吹雪でした。町の空や通りはまるっきり白だか水色だか変にばさばさした雪の粉でいっぱい、風はひっきりなしに電線や枯れたポプラを鳴らし、鴉なども半分凍ったようにふらふらと空を流されて行きました。ただ、まあ、その中から馬そりの鈴のチリンチリン鳴る音が、やっと聞こえるので、やっぱり誰か通っているなということがわかるのでした。

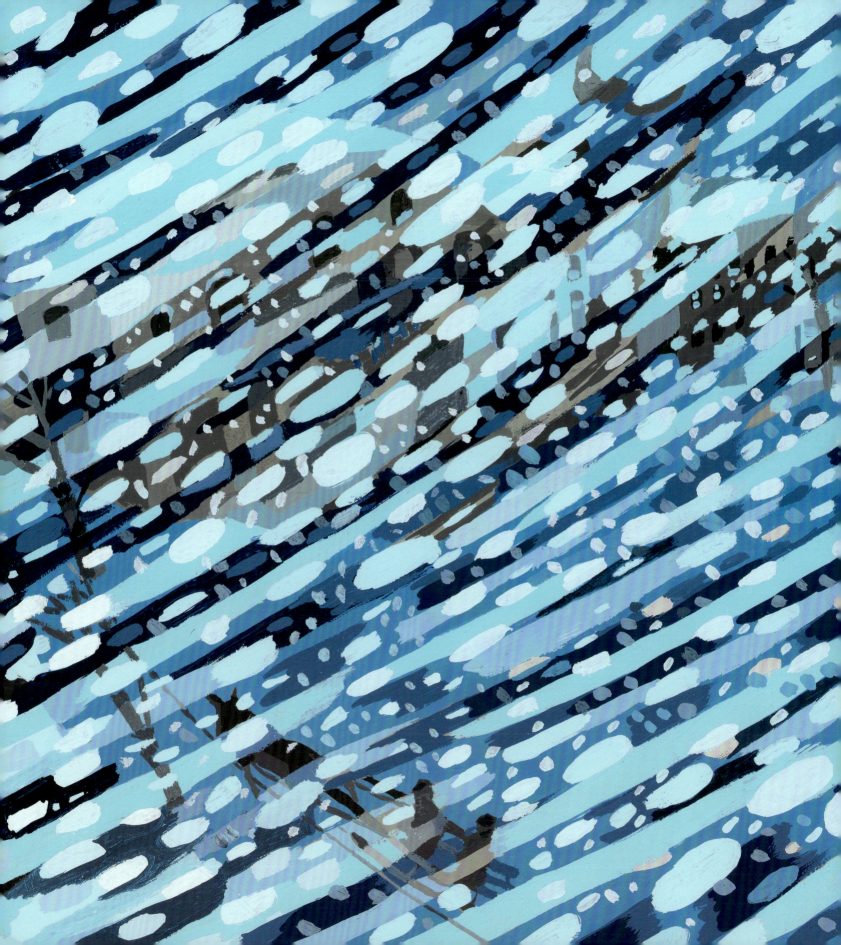

ところがそんなひどい吹雪でも夜の八時になって停車場に行って見ますと暖炉の火は愉快に赤く燃えあがり、ベーリング行の大急行に乗る人たちはもうその前にまっ黒に立っていました。何せ北極のじき近くまで行くのですから、みんなはすっかり用意していました。着物はまるで厚い壁のくらい着込み、馬油を塗った長靴をはきトランクにまで寒さでひびが入らないように馬油を塗って、みんなほうほうしていました。
汽缶車はもうすっかり支度ができて暖かそうな湯気を吐き、客車にはみな明るく電燈がともり、赤いカーテンもおろされて、プラットホームにまっすぐにならびました。
『ベーリング行、午後八時発車、ベーリング行。』一人の駅夫が高く叫びながら待合室に入って来ました。

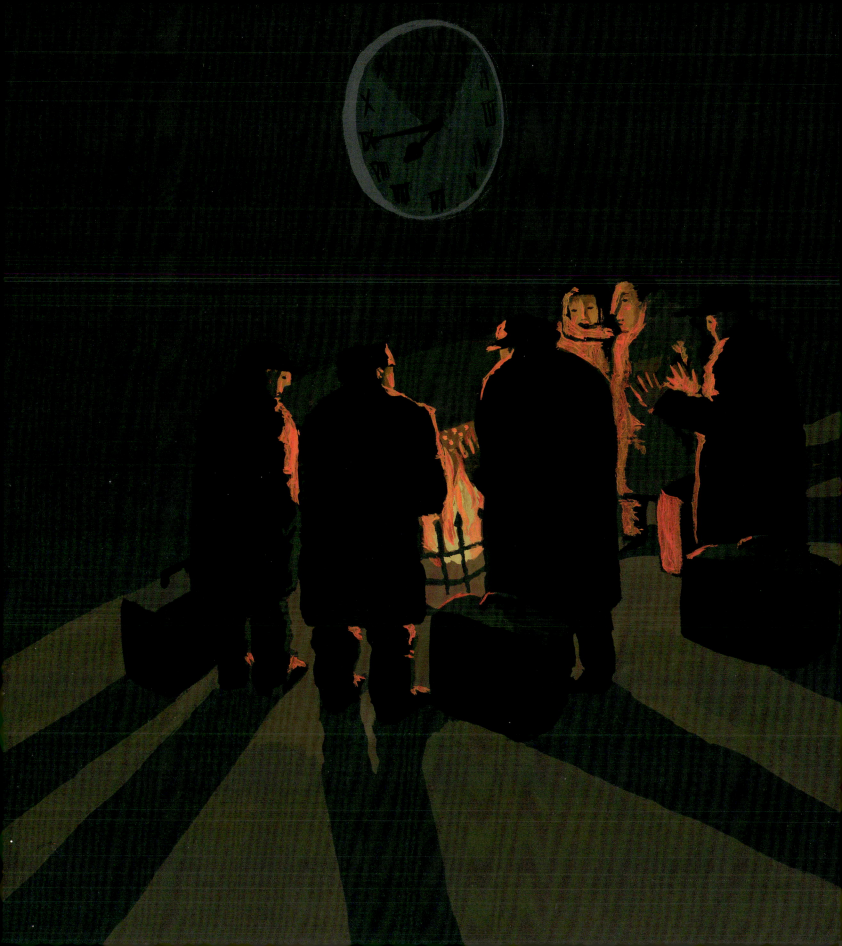

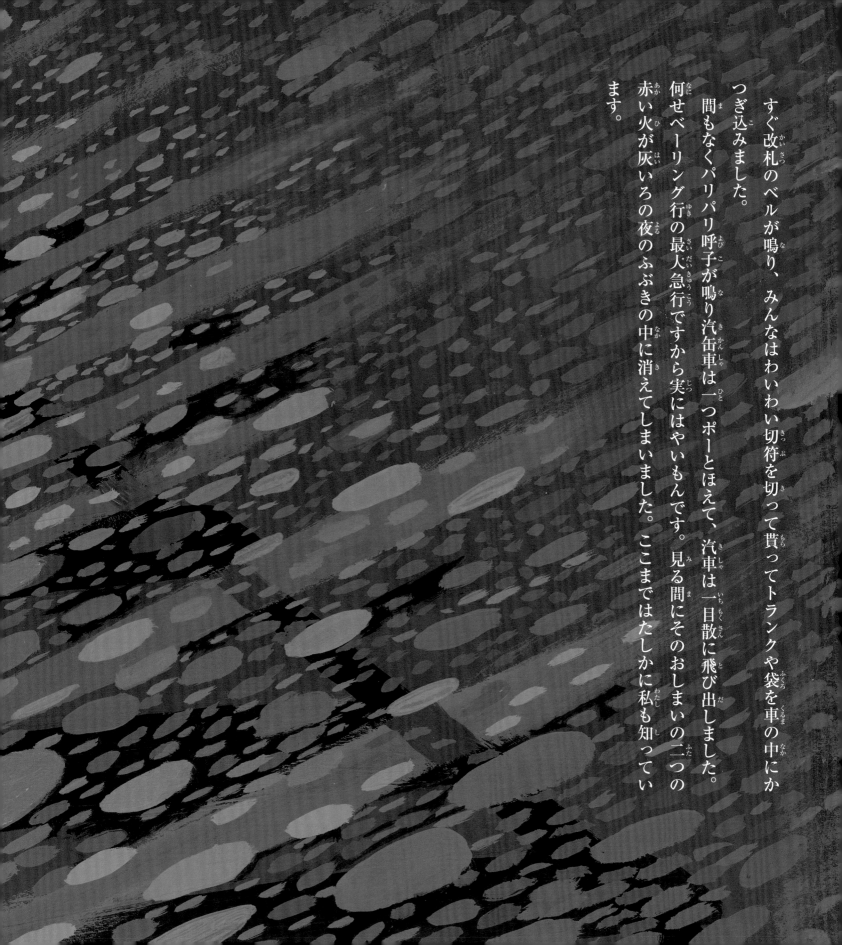

すぐ改札のベルが鳴り、みんなはわいわい切符を切って貰ってトランクや袋を車の中にかつぎ込みました。間もなくパリパリ呼子が鳴り汽缶車は一つポーとほえて、汽車は一目散に飛び出しました。何せベーリング行の最大急行ですから実にはやいもんです。見る間にそのおしまいの二つの赤い火が灰いろの夜のふぶきの中に消えてしまいました。ここまではたしかに私も知っています。

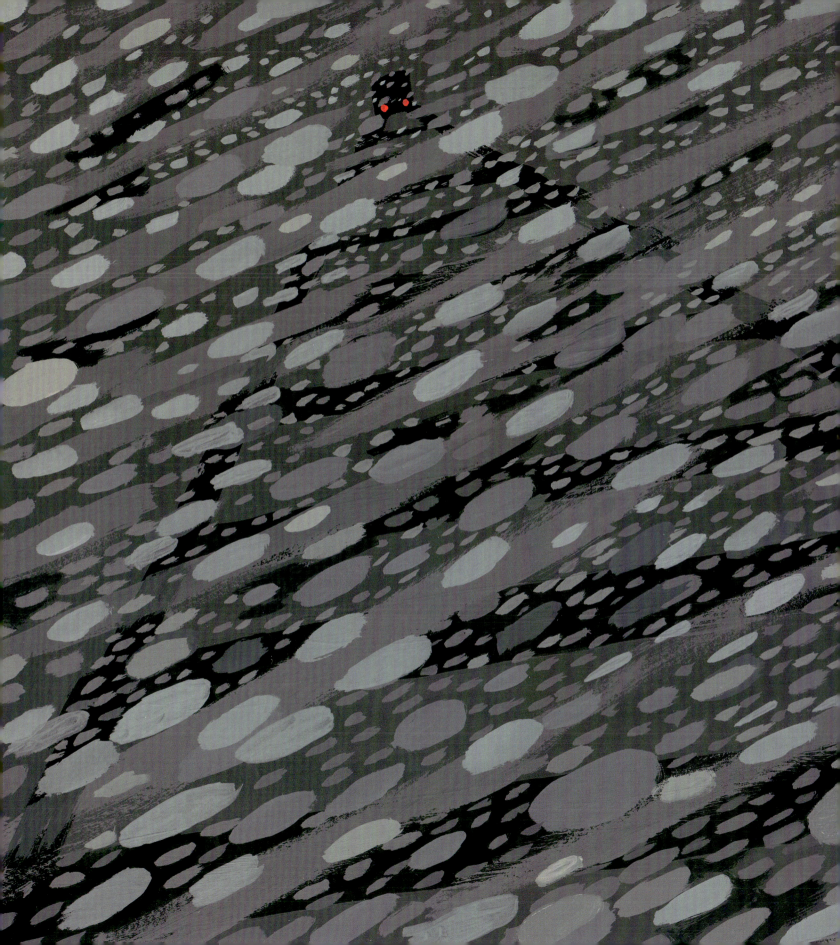

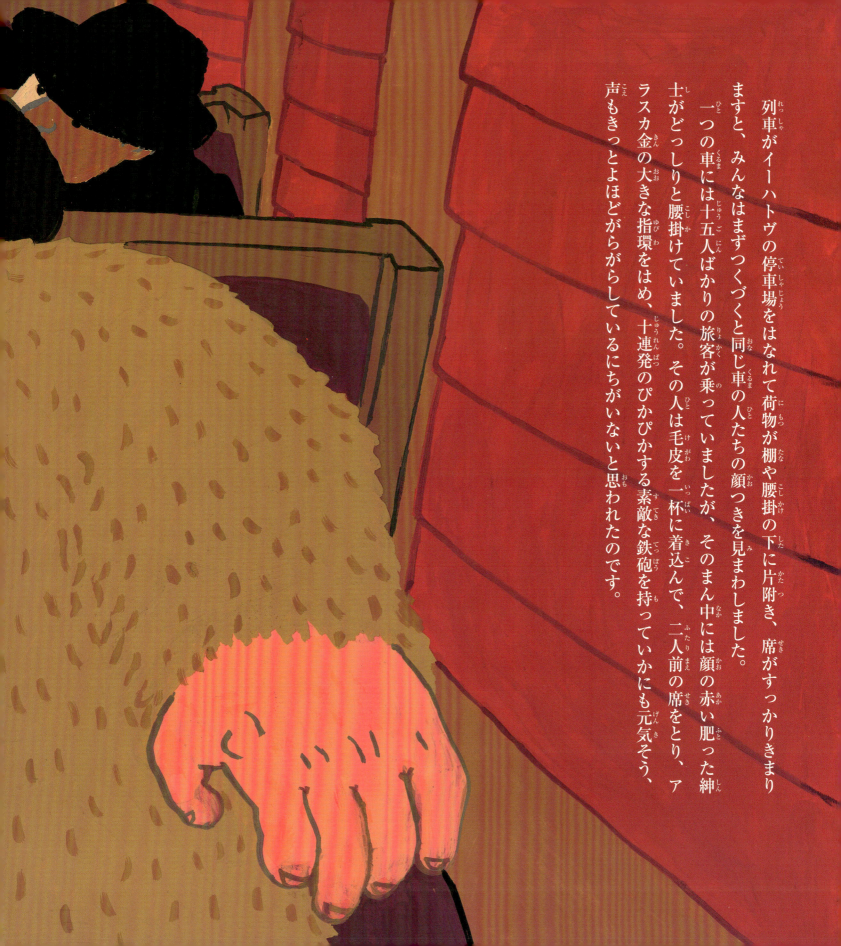

列車がイーハトヴの停車場をはなれて荷物が棚や腰掛の下に片附き、席がすっかりきまりますと、みんなはまずつくづくと同じ車の人たちの顔つきを見まわしました。一つの車には十五人ばかりの旅客が乗っていましたが、そのまん中には顔の赤い肥った紳士がどっしりと腰掛けていました。その人は毛皮を一杯に着込んで、二人前の席をとり、アラスカ金の大きな指環をはめ、十連発のぴかぴかする素敵な鉄砲を持っていかにも元気そう、声もきっとよほどがらがらしているにちがいないと思われたのです。

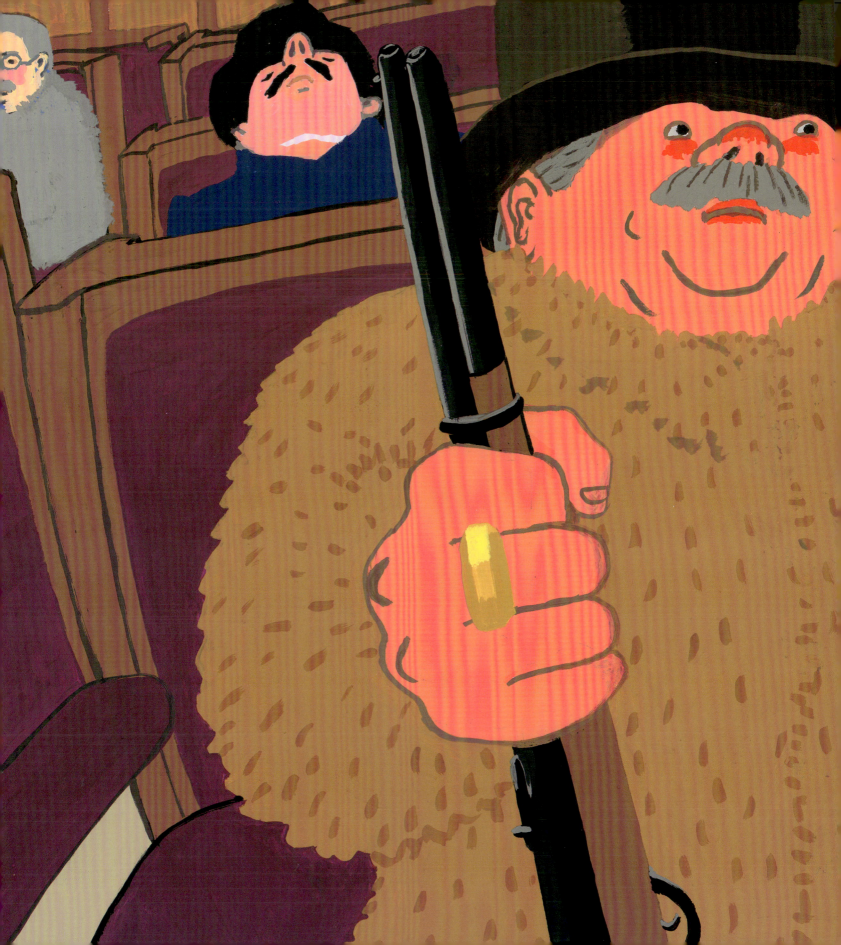

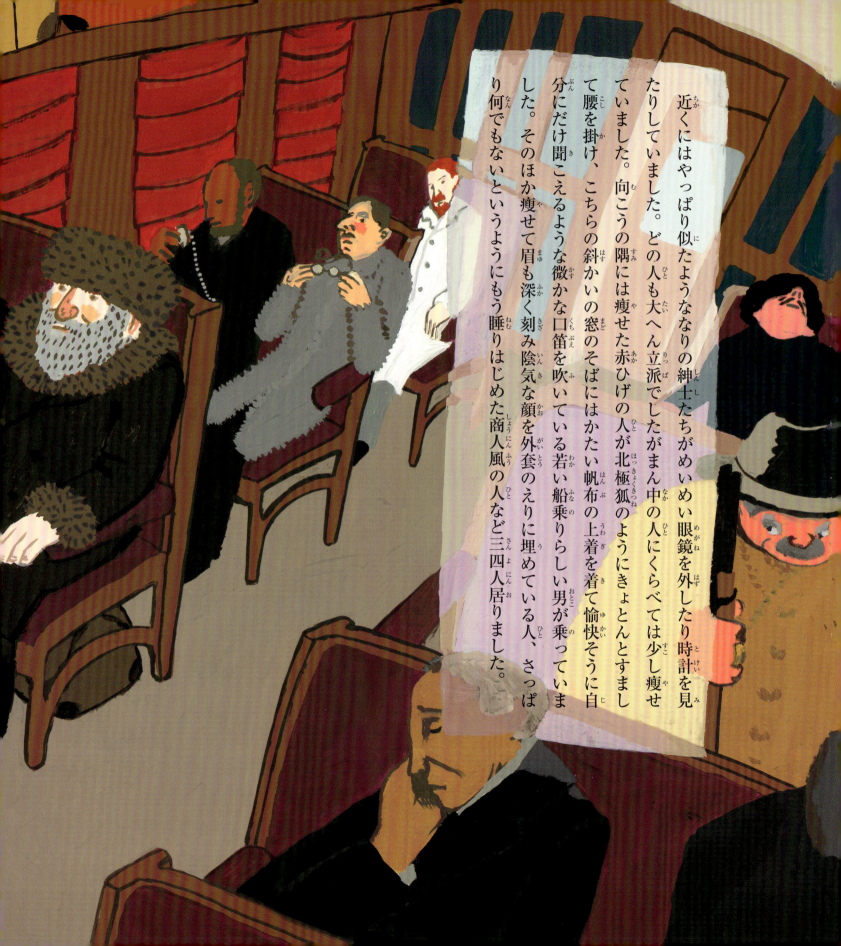

近くにはやっぱり似たようななりの紳士たちがめいめい眼鏡を外したり時計を見たりしていました。どの人も大へん立派でしたがまん中の人にくらべては少し痩せていました。向こうの隅には痩せた赤ひげの人が北極狐のようにきょとんとすまして腰を掛け、こちらの斜かいの窓のそばにはかたい帆布の上着を着て愉快そうに自分にだけ聞こえるような微かな口笛を吹いている若い船乗りらしい男が乗っていました。そのほか痩せて眉も深く刻み陰気な顔を外套のえりに埋めている人、さっぱり何でもないというようにもう睡りはじめた商人風の人など三四人居りました。

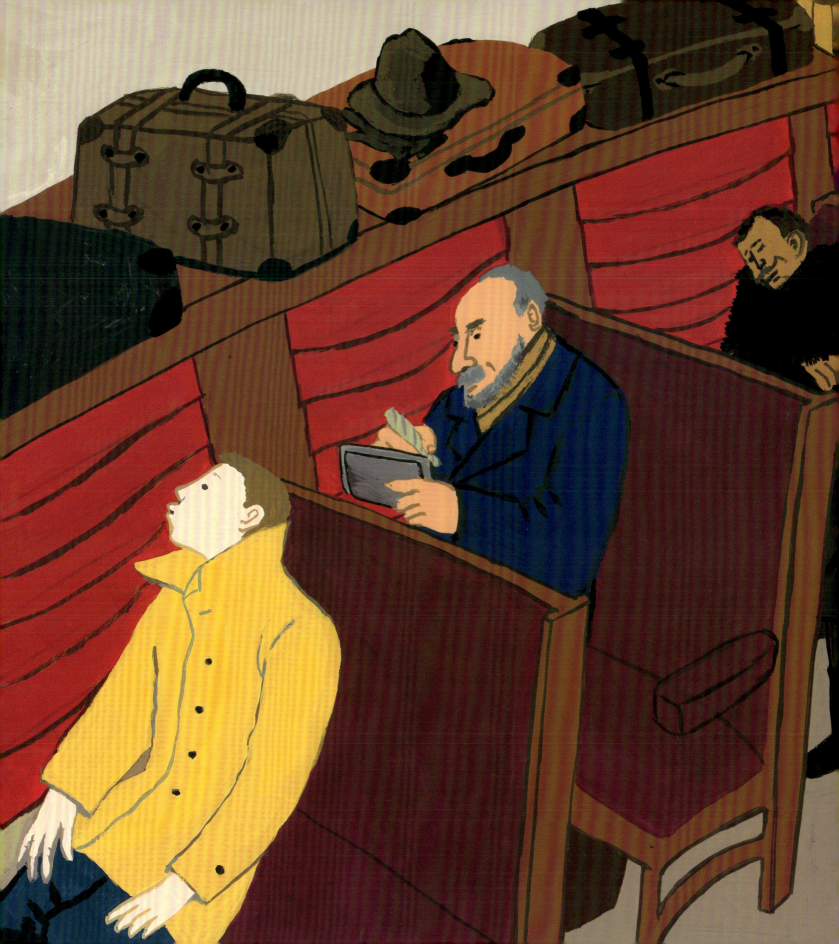

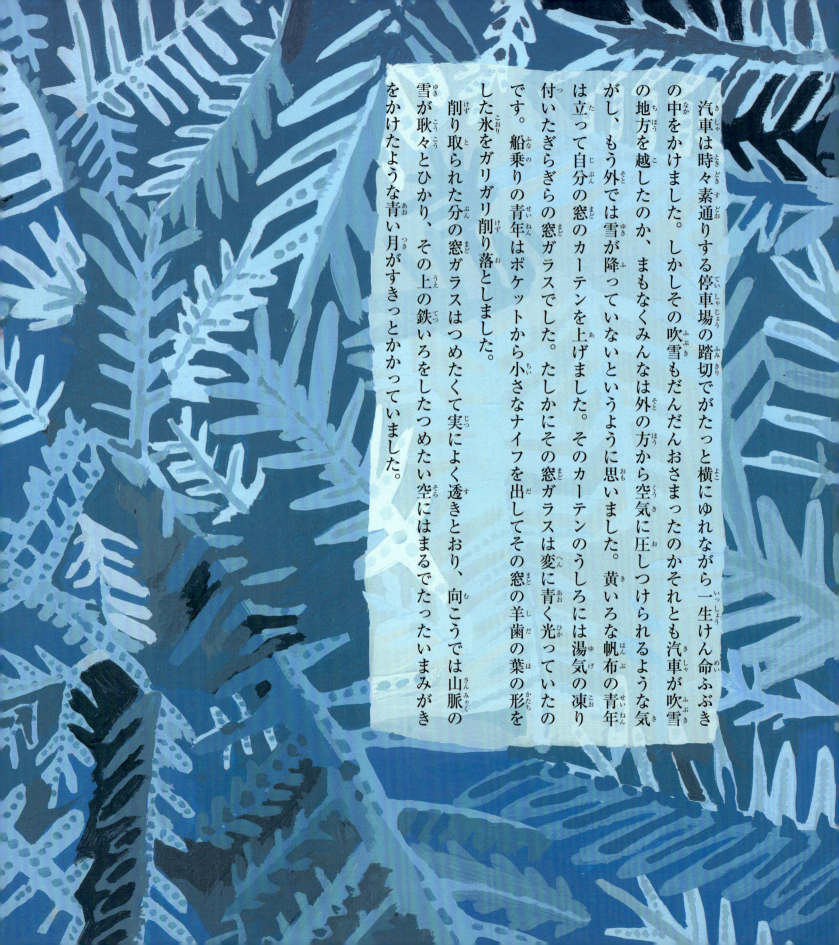

汽車は時々素通りする停車場の踏切でがたっと横にゆれながら一生けん命ふぶきの中をかけました。しかしその吹雪もだんだんおさまったのかそれとも汽車が吹雪の地方を越したのか、まもなくみんなは外の方から空気に圧しつけられるような気がし、もう外では雪が降っていないというように思いました。そのカーテンを上げました。たしかにその窓ガラスは変に青く光っていたのです。船乗りの青年はポケットから小さなナイフを出してその窓の羊歯の葉の形を付いたぎらぎらの窓ガラスでした。は立って自分の窓のカーテンを上げました。した氷をガリガリ削り落としました。削り取られた分の窓ガラスはつめたくて実によく透きとおり、向こうでは山脈の雪が耿々とひかり、その上の鉄いろをしたつめたい空にはまるでたったいまみがきをかけたような青い月がすきっとかかっていました。

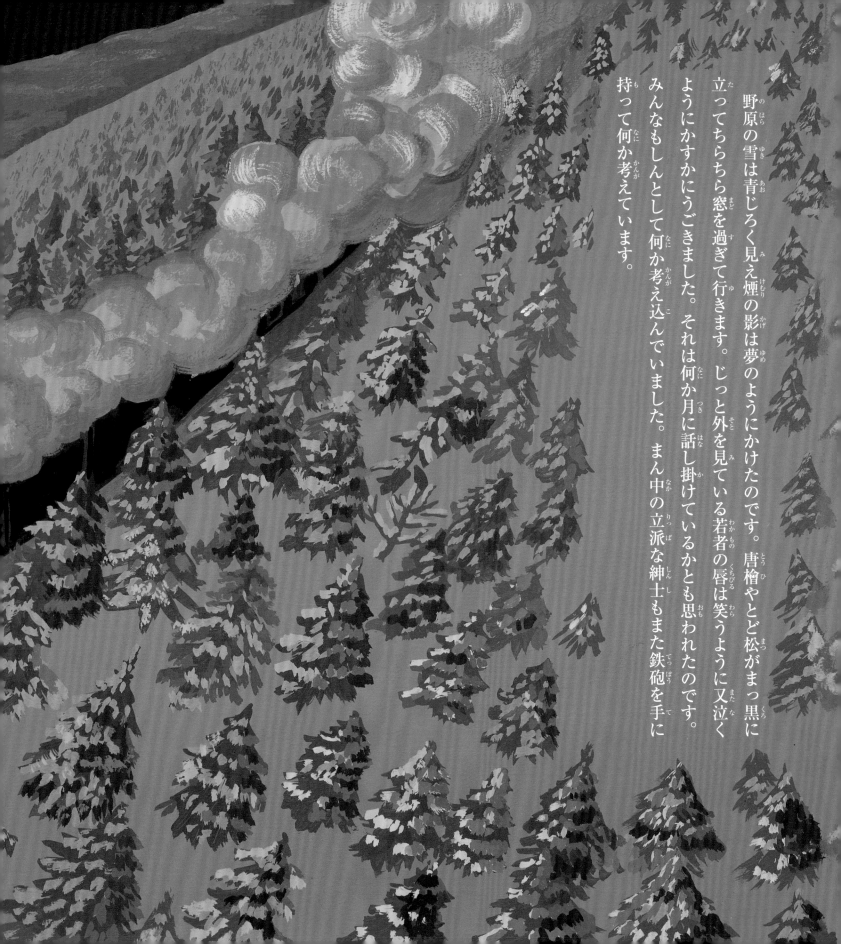

野原の雪は青じろく見え煙の影は夢のようにかけたのです。唐檜やとど松がまっ黒に立ってちらちら窓を過ぎて行きます。じっと外を見ている若者の唇は笑うように又泣くようにかすかにうごきました。それは何か月に話し掛けているかとも思われたのです。まん中の立派な紳士もまた鉄砲を手に持って何か考えています。みんなもしんとして何か考え込んでいました。

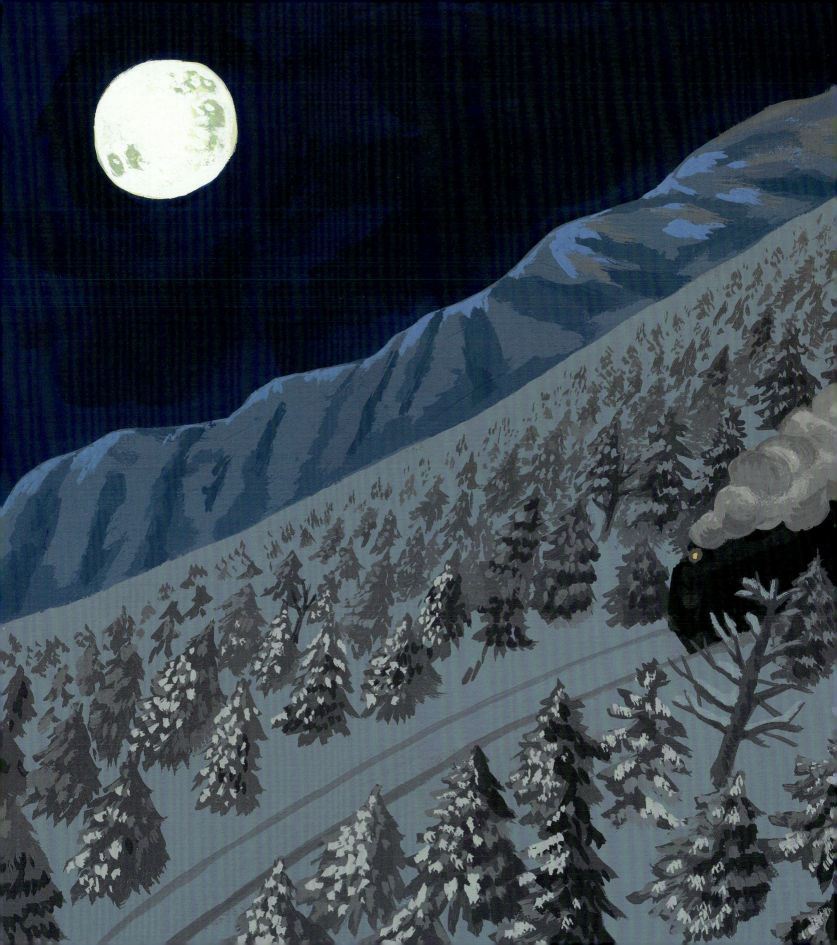

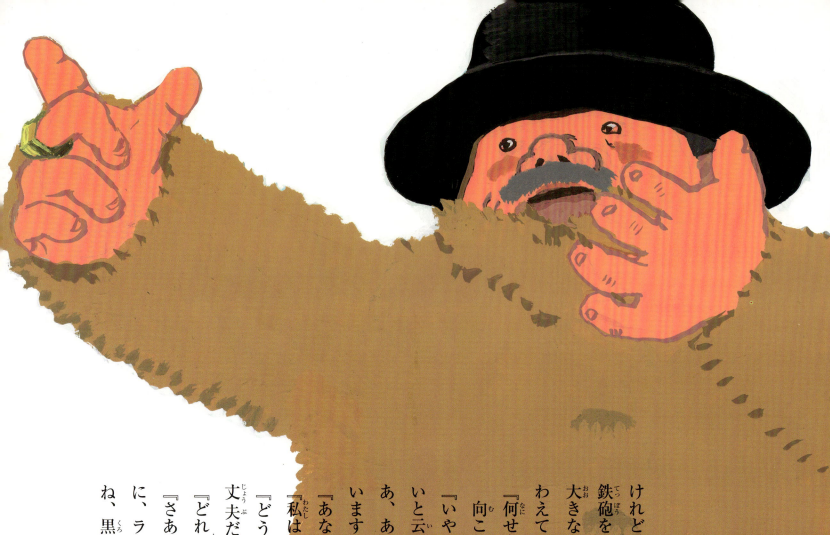

けれども俄に紳士は立ちあがりました。鉄砲を大切に棚に載せました。それから大きな声で向うの役人らしい葉巻をくわえている紳士に話し掛けました。
「何せ向うは寒いだろうね」
向うの紳士が答えました。
「いや、それはもう当然です。いくら寒いと云ってもこっちのは相対的ですがなあ、あっちはもう絶対です。寒さがちがいます。」
「あなたは何べん行ったね。」
「私は今度二遍目ですが。」
「どうだろう、わしの防寒の設備は大丈夫だろうか。」
「どれ位ご支度なさいました。」
「さあ、まあイーハトヴの冬の着物の上に、ラッコ裏の内外套ね、海狸の中外套ね、黒狐表裏の外外套ね。」

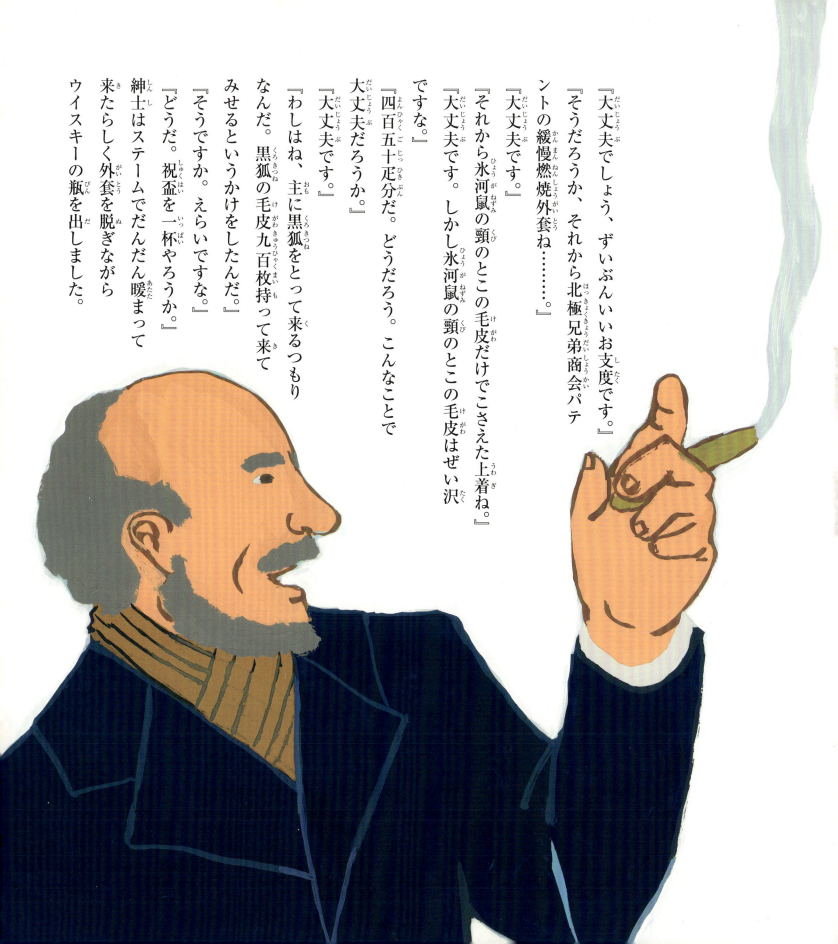

『大丈夫でしょう、ずいぶんいいお支度です。』
『そうだろう、それから北極兄弟商会パテントの緩慢燃焼外套ね……。』
『大丈夫です。』
『それから氷河鼠の頸のとこの毛皮だけでこさえた上着ね。』
『大丈夫です。しかし氷河鼠の頸のとこの毛皮はぜい沢ですな。』
『四百五十疋分だ。どうだろう。こんなことで大丈夫だろうか。』
『大丈夫です。』
『わしはね、主に黒狐をとって来るつもりなんだ。黒狐の毛皮九百枚持って来てみせるというかけをしたんだ。』
『そうですか。えらいですな。』
『どうだ。祝盃を一杯やろうか。』
紳士はステームでだんだん暖まって来たらしく外套を脱ぎながらウイスキーの瓶を出しました。

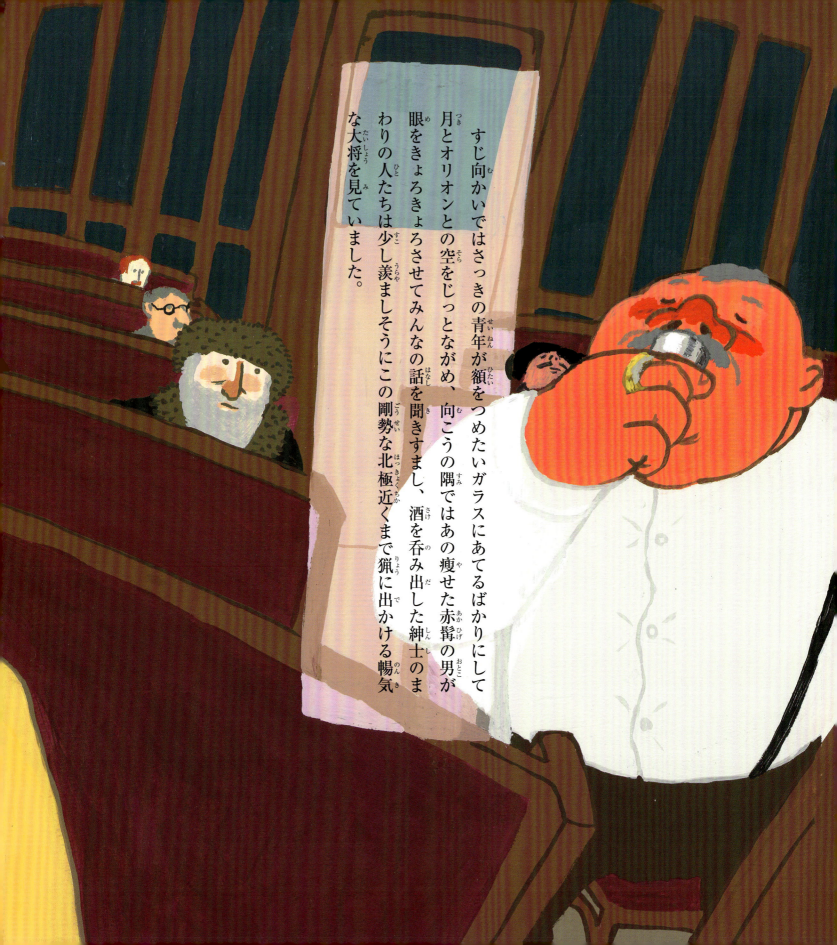

すじ向かいではさっきの青年が額をつめたいガラスにあてるばかりにして月とオリオンとの空をじっとながめ、向こうの隅ではあの痩せた赤髯の男が眼をきょろきょろさせてみんなの話を聞きすまし、酒を呑み出した紳士のまわりの人たちは少し羨ましそうにこの剛勢な北極近くまで猟に出かける暢気な大将を見ていました。

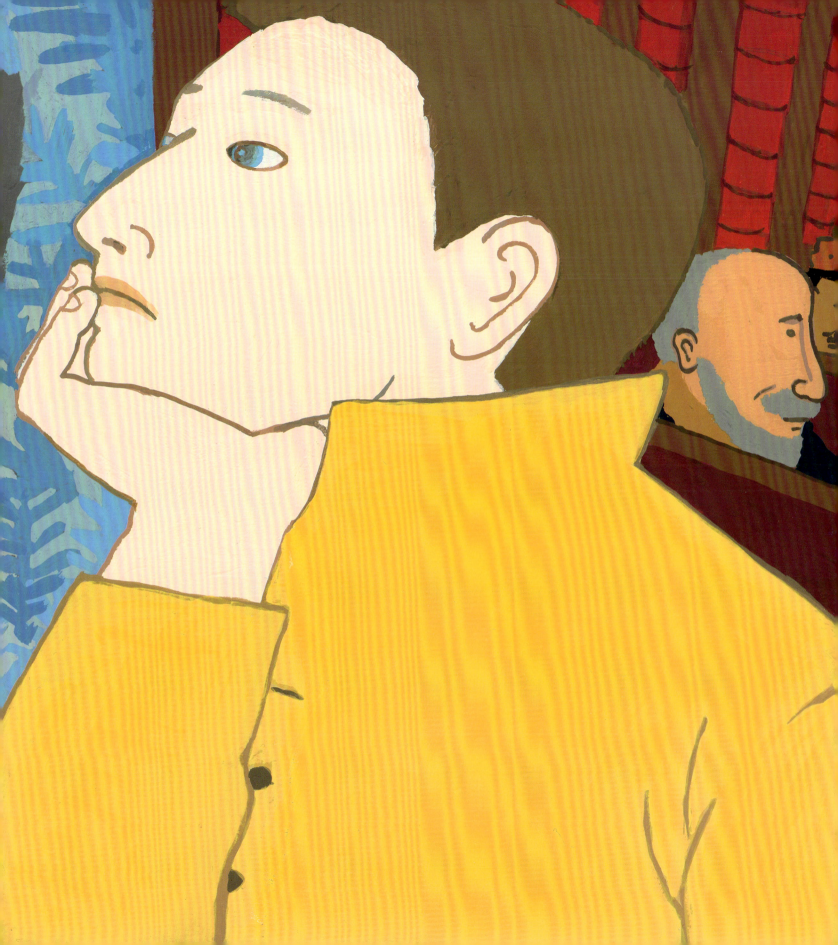

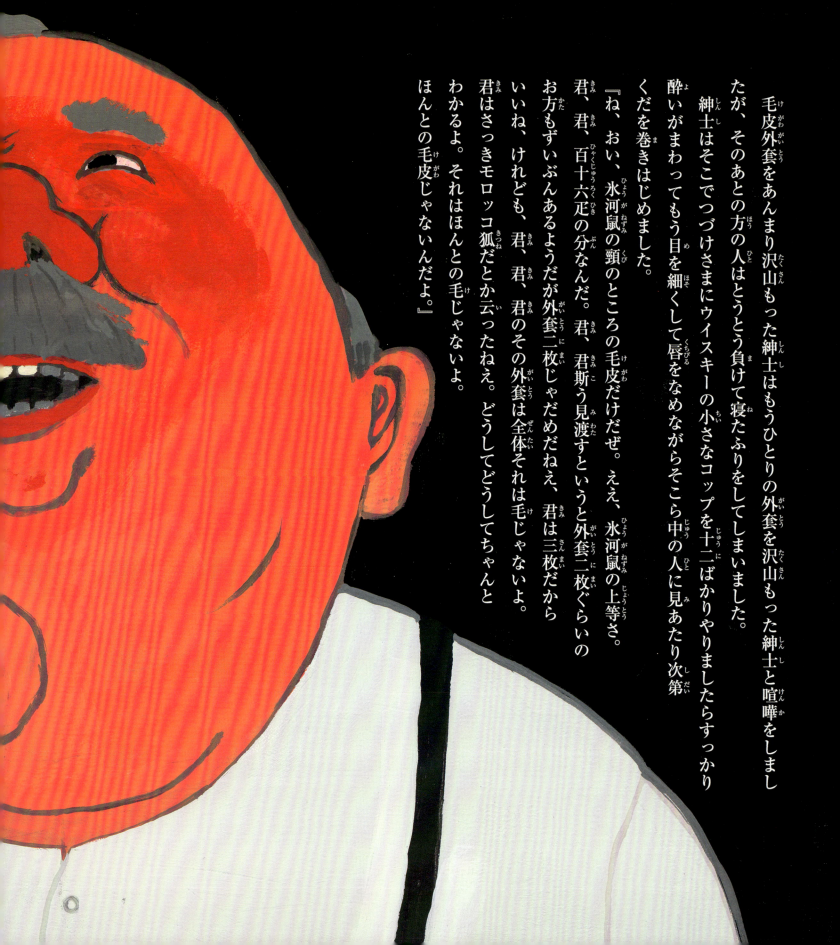

毛皮外套をあんまり沢山もった紳士はもうひとりの外套を沢山もった紳士と喧嘩をしましたが、そのあとの方の人はとうとう負けて寝たふりをしてしまいました。紳士はそこでつづけさまにウイスキーの小さなコップを十二ばかりやりましたらすっかり酔いがまわってもう目を細くして唇をなめながらそこら中の人に見あたり次第くだを巻きはじめました。
『ね、おい、氷河鼠の頸のところの毛皮だけだぜ。ええ、氷河鼠の上等さ。君、君、百十六疋の分なんだ。君、君斯う見渡すといふと外套二枚ぐらいのお方もずいぶんあるようだが外套二枚じゃだめだねえ、君は三枚だからいいね、けれども、君、君、君のその外套は全体それは毛じゃないよ。君はさっきモロッコ狐だとか云ったねえ。どうしてどうしてちゃんとわかるよ。それはほんとの毛じゃないよ。ほんとの毛皮じゃないんだよ。』

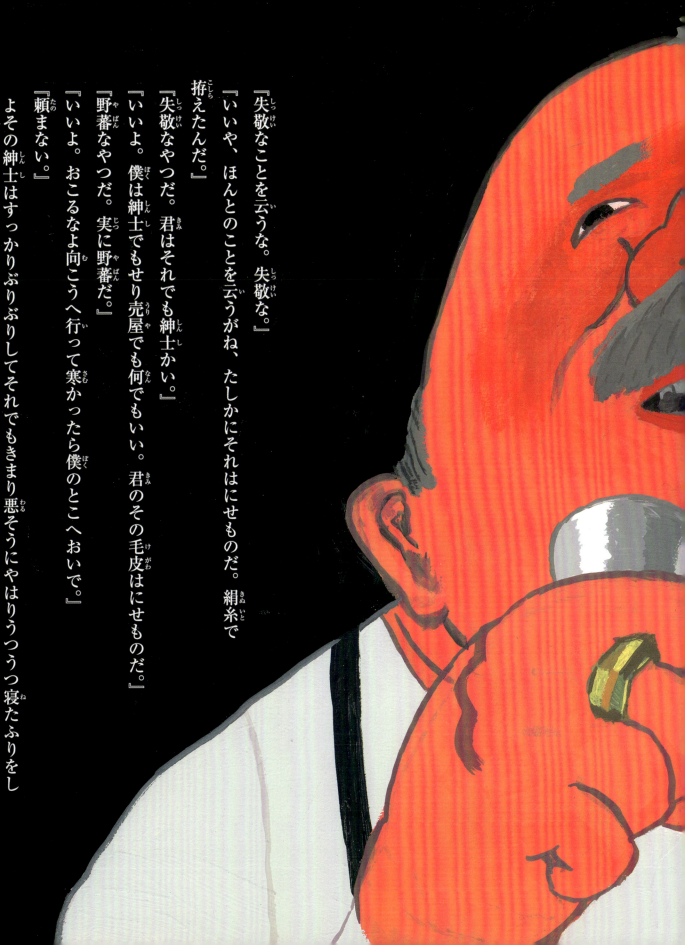

『失敬なことを云うな。失敬な。』
『いいや、ほんとのことを云うがね、たしかにそれはにせものだ。絹糸で拵えたんだ。』
『失敬なやつだ。君はそれでも紳士かい。』
『いいよ。僕は紳士でもせり売屋でも何でもいい。君のその毛皮はにせものだ。』
『野蕃なやつだ。実に野蕃だ。』
『いいよ。おこるなよ向こうへ行って寒かったら僕のとこへおいで。』
『頼まない。』
よその紳士はすっかりぶりぶりしてそれでもきまり悪そうにやはりうつうつ寝たふりをしました。
氷河鼠の上着を有った大将は唇をなめながらまわりを見まわした。
『君、おい君、その窓のところのお若いの。失敬だが君は船乗りかね。』

若者はやっぱり外を見ていました。月の下にはまっ白な蛋白石のような雲の塊が走って来るのです。
『おい、君、何と云っても向こうは寒い、その帆布一枚じゃとてもやり切れたもんじゃない。けれども君はなかなか豪儀なとこがある。よろしい貸してやろう。僕のを一枚貸してやろう。そうしよう。』
けれども若者はそんな言が耳にも入らないようでした。つめたく唇を結んで、まるでオリオン座のとこの鋼いろの空の向こうを見透かすような眼をして外を見ていました。
『ふん。バースレーかね。黒狐だよ。なかなか寒いからね、おい、君若いお方、失敬だが外套を一枚お貸し申すとしようじゃないか。黄いろの帆布一枚じゃどうして零下の四十度を防ぐもなにもできやしない。黒狐だから。おい若いお方。君、おいなぜ返事せんか。わしはねイーハトヴのタイチだよ。イーハトヴのタイチを知らんか。こんな汽車へ乗るんじゃなかったな。わしの持船で出かけたらだまって殿さまで通るんだ。ひとりで出掛けて黒狐を九百疋とって見せるなんて下らないかけをしたもんさ。』
こんな馬鹿げた大きな子供の酔いどれをもう誰も相手にしませんでした。みんな眠るか睡る支度でした。きちんと起きているのはさっきの窓のそばの一人の青年と客車の隅でしきりに鉛筆をなめながらきょときょと聴き耳をたてて何か書きつけているあの痩せた赤髯の男だけでした。

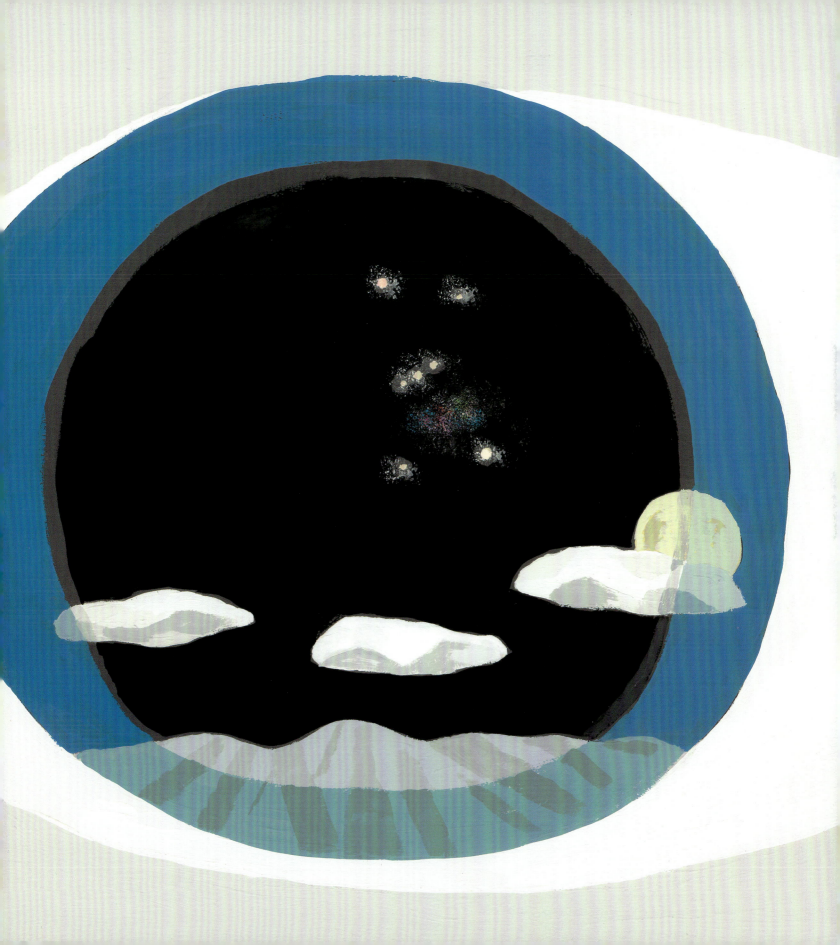

『紅茶はいかがですか。紅茶はいかがですか。』

白服のボーイが大きな銀の盆に紅茶のコップを十ばかり載せてしずかに大股にやって来ました。

『おい、紅茶をおくれ。』イーハトヴのタイチが手をのばしました。ボーイはからだをかがめてすばやく一つを渡し銀貨を一枚受け取りました。

そのとき電燈がすうっと赤く暗くなりました。

窓は月のあかりでまるで螺鈿のように青びかりみんなの顔も俄に淋しく見えました。

『まっくらでござんすなおばけが出そう。』ボーイは少し屈んであの若い船乗りののぞいている窓からちょっと外を見ながら云いました。

『おや、変な火が見えるぞ。誰かかがりを焚いてるな。おかしい。』

この時電燈がまたすっとつきボーイは又『紅茶はいかがですか。』と云いながら大股にそして恭しく向こうへ行きました。

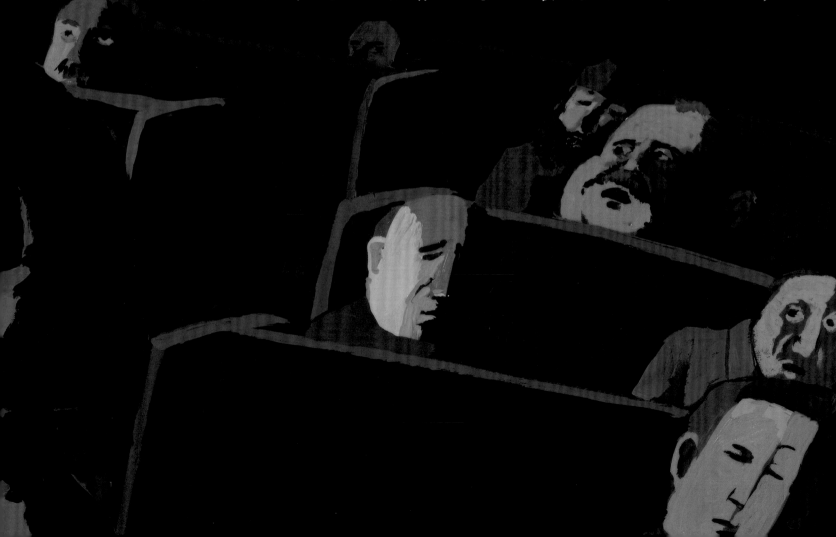

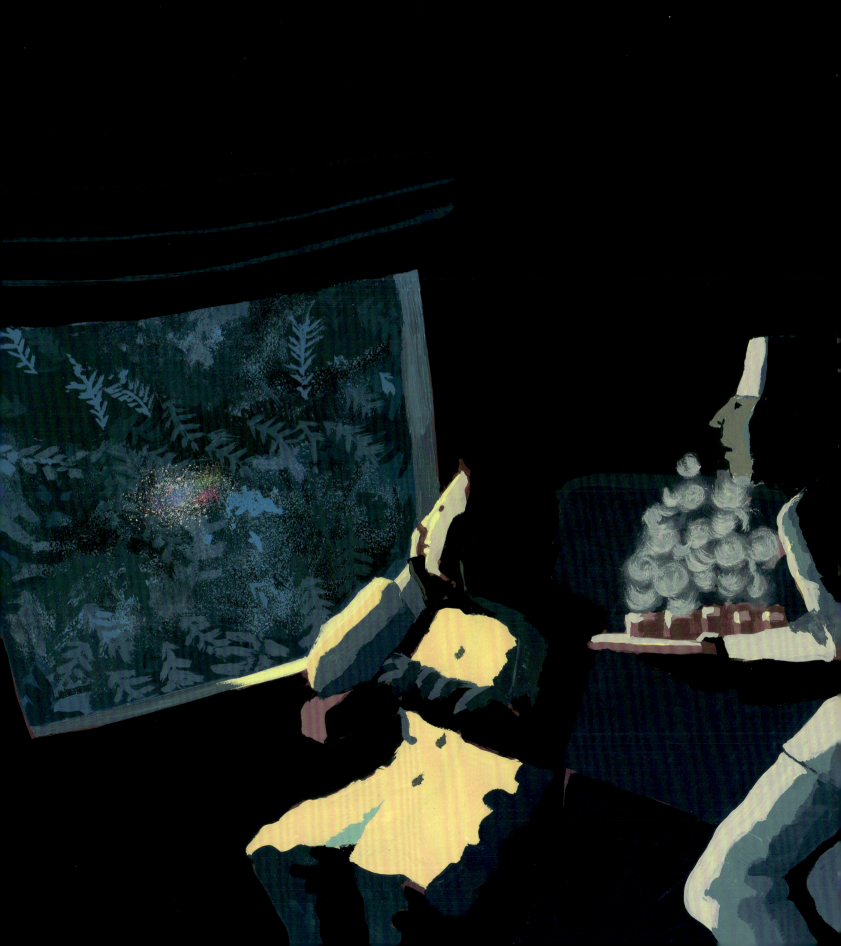

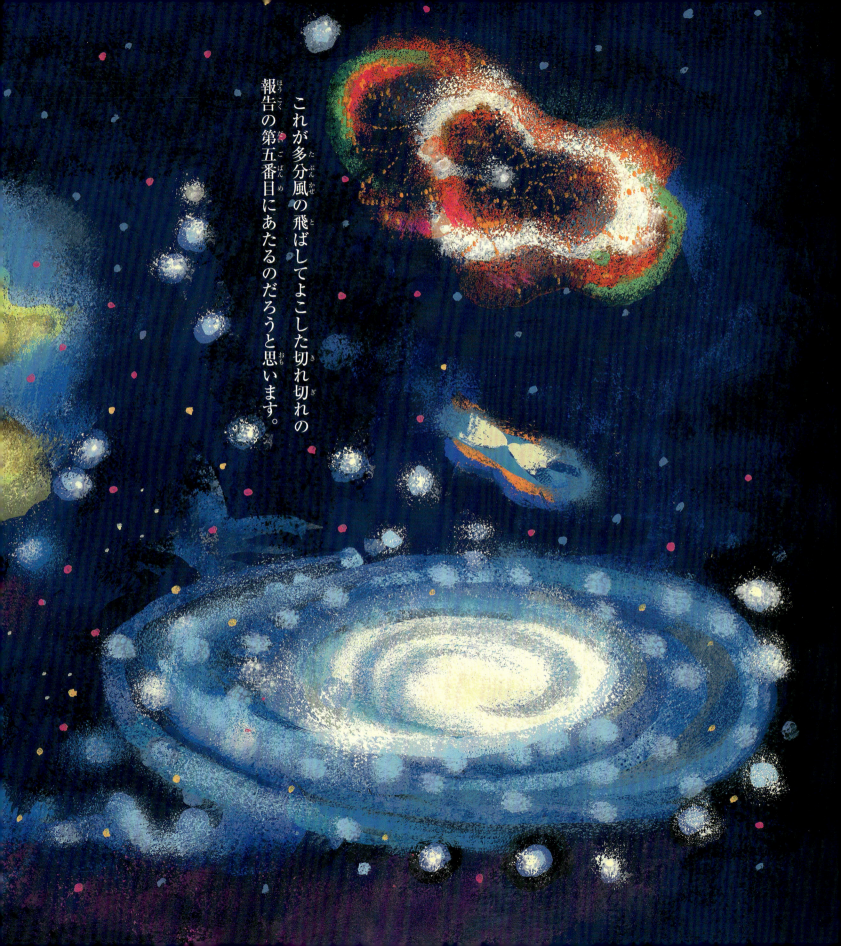

これが多分風の飛ばしてよこした切れ切れの報告の第五番目にあたるのだろうと思います。

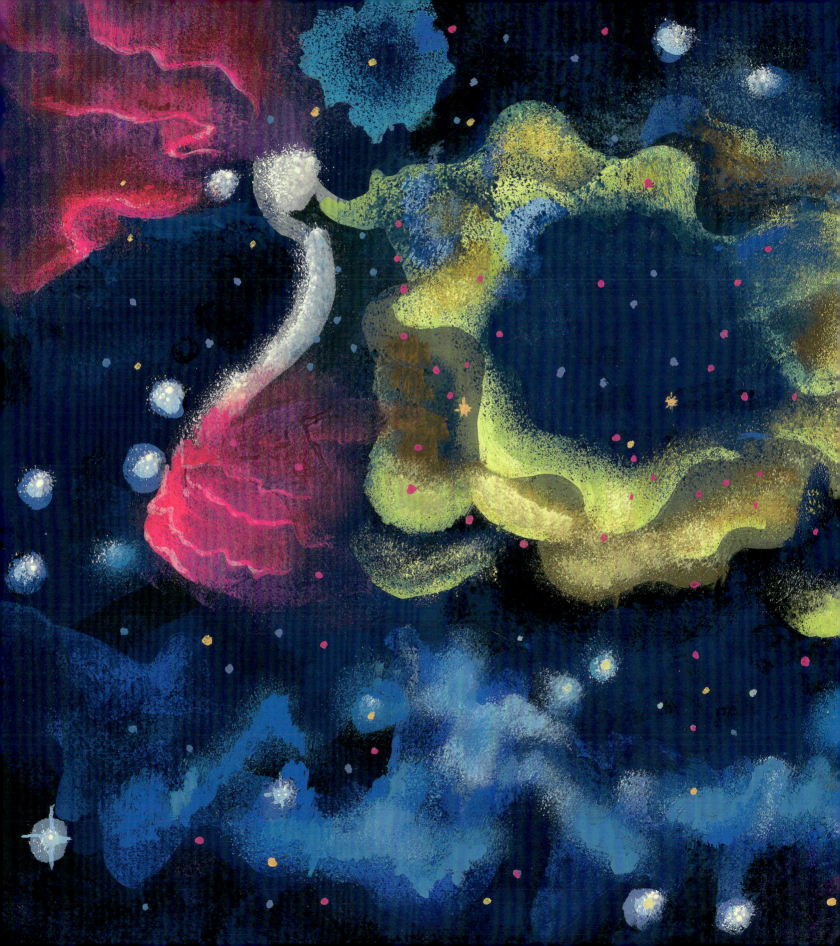

夜がすっかり明けて東側の窓がまばゆくまっ白に光り西側の窓が鈍い鉛色になったとき汽車が俄にとまりました。みんなは顔を見合わせました。

『どうしたんだろう。まだベーリングに着く筈がないし故障ができたんだろうか。』

そのとき俄に外ががやがやして、それからいきなり扉ががたっと開き朝日はビールのようにながれ込みました。赤ひげがまるで違った物凄い顔をしてピカピカするピストルをつきつけてはいって来ました。

そのあとから二十人ばかりのすさまじい顔つきをした人が、どうもそれは人というよりは白熊といった方がいいような、いや、白熊というよりは雪狐と云った方がいいようなすてきにもくもくした毛皮を着た、いや、着たというよりは毛皮で皮ができてるという方がいいようなものが、変な仮面をかぶったり、えり巻を眼まで上げたりしてまっ白ないきをふうふう吐きながら、大きなピストルをみんな握って車室の中にはいって来ました。

先登の赤ひげは腰かけにうつむいてまだ睡っていたゆうべの偉い紳士を指さして云いました。

『こいつがイーハトヴのタイチだ。ふらちなやつだ。イーハトヴの冬の着物の上にねラッコ裏の内外套と海狸の中外套と黒狐裏表の外外套を着ようというんだ。おまけにパテント外套と氷河鼠の頸のとこの毛皮だけでこさえた上着も着ようというやつだ。これから黒狐の毛皮九百枚とるとぬかすんだ、叩き起せ。』

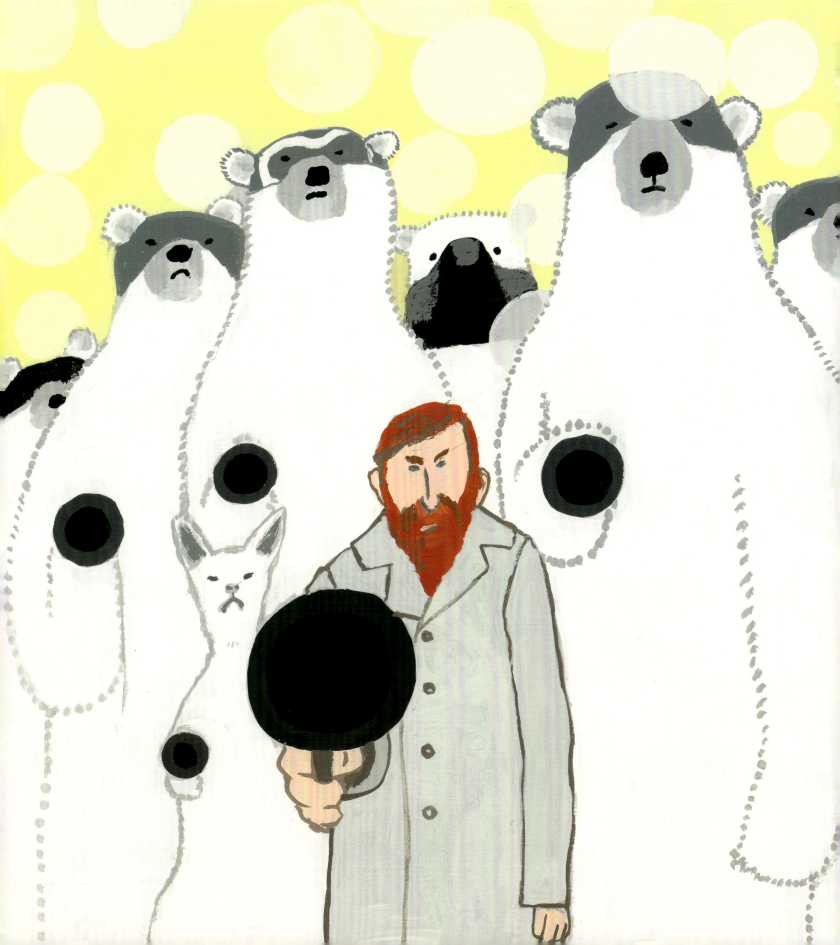

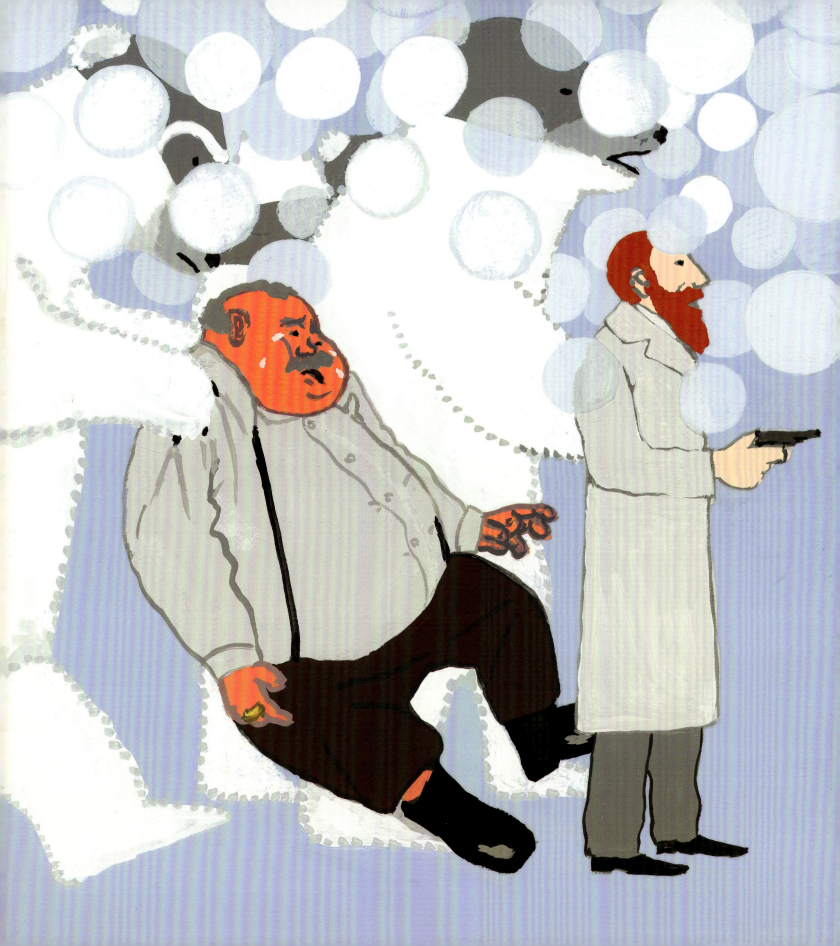

二番目の黒と白の斑の仮面をかぶった男がタイチの首すじをつかんで引きずり起こしました。残りのものは油断なく車室中にピストルを向けてにらみつけていました。三番目のが云いました。
『おい、立て、きさまこいつだな、あの電気網をテルマの岸に張らせやがったやつは。連れてこう。』
『うん、立て。さあ立ていやなつらをしてるなあ、さあ立て。』
紳士は引ったてられて泣きました。ドアがあけてあるので室の中は俄に寒くあっちでもこっちでもクシャンクシャンとまじめ臭ったくしゃみの声がしました。
二番目がしっかりタイチをつかまえて引っぱって行こうとしますと三番目のはまだ立ったままきょろきょろ車中を見まわしました。
『外にはないか。そこのとこに居るやつも毛皮の外套を三枚持ってるぞ。』
『ちがうちがう』。赤ひげはせわしく手を振って云いました。『ちがうよ。あれはほんとの毛皮じゃない絹糸でこさえたんだ。』
『そうか。』
ゆうべのその外套をほんとのモロッコ狐だと云った人は変な顔をしてしゃちほこばっていました。
『よし、さあでは引きあげ、おい誰でもおれたちがこの車を出ないうちに一寸でも動いたやつは胸にスポンと穴をあけるから、そう思え。』
その連中はじりじりとあと退りして出て行きました。
そして一人ずつだんだん出て行っておしまい赤ひげがこっちへピストルを向けながらどこかでタイチを押すようにして出て行こうとしました。タイチは髪をばちゃばちゃにして口をびくびくまげながら前からはひっぱられうしろからは押されてもう扉の外へ出そうになりました。

俄に窓のとこに居た帆布の上着の青年がまるで天井にぶっつかる位のろしのように飛びあがりました。

郵便はがき

| 1 | 0 | 2 | - | 0 | 0 | 7 | 2 |

おそれいりますが切手をおはりください。

（受取人）
東京都千代田区飯田橋3-9-3
ＳＫプラザ3Ｆ

三起商行株式会社

出版部　　　　行

ご記入いただいたお客様の個人情報は、三起商行株式会社　出版部における企画の参考およびお客様への新刊情報やイベントなどのご案内の目的のみに利用いたします。他の目的では使用いたしません。ご案内などご不要の場合は、右の枠に×を記入してください。

お名前（フリガナ）	男 ・ 女	ミキハウスの絵本を他にお持ちですか？
	年令　　　　オ	YES ・ NO
お子様のお名前（フリガナ）	男 ・ 女	以前このハガキを出したことがありますか
	年令　　　　オ	YES ・ NO
ご住所（〒　　　　　　）		
TEL　　（　　　）　　　　　FAX　　（　　　）		

mikiHOUSE

ミキハウスの絵本 （今後の出版活動に役立たせていただきます。）

ミキハウスの絵本をお買い上げいただき、誠にありがとうございます。
ご自身が読んでみたい絵本、大切な方に贈りたい絵本などご意見をお聞かせください。

お求めになった店名	この本の書名

この本をどうしてお知りになりましたか。
1. 店頭で見て　　2. ダイレクトメールで　　3. パンフレットで
4. 新聞・雑誌・TVCMで見て（　　　　　　　　　　　　　　　　）
5. 人からすすめられて　　6. プレゼントされて
7. その他（　　　　　　　　　　　　　　　　　　　　　　　　）

この絵本についてのご意見・ご感想をおきかせ下さい。（装幀、内容、価格など）

最近おもしろいと思った本があれば教えて下さい。
（書名）　　　　　　　　　　　（出版社）

お子様は（またはあなたは）絵本を何冊位お持ちですか。　　　冊位

ご協力ありがとうございました。

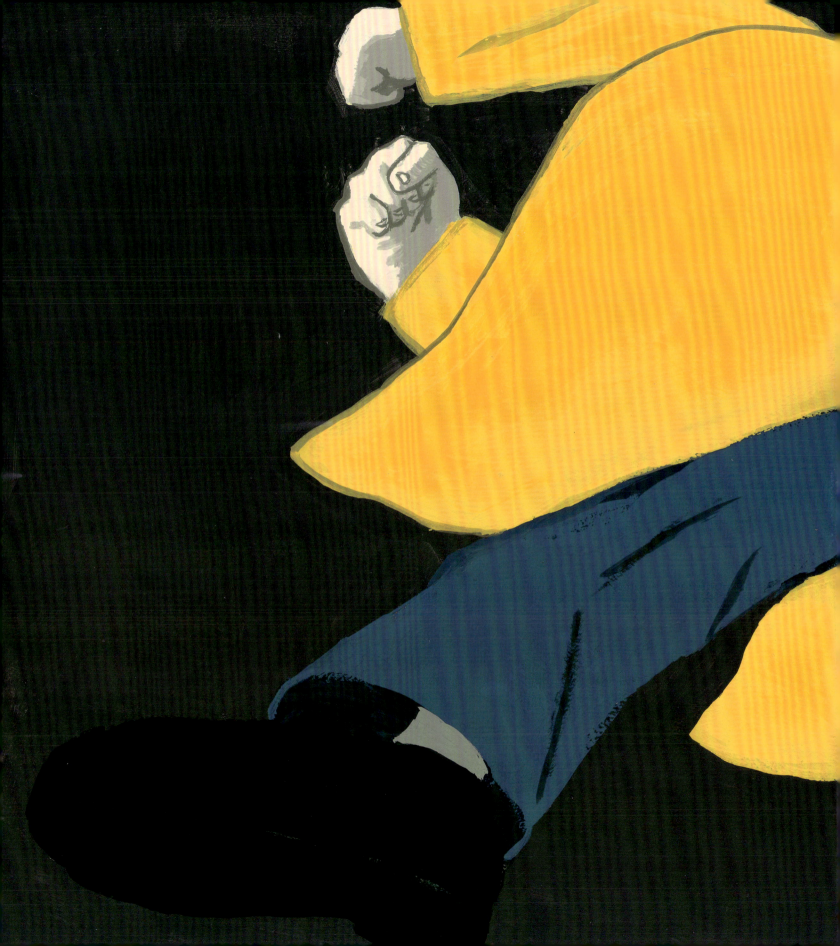

ズドン。ピストルが鳴りました。落ちたのはただの黄いろの上着だけでした。と思ったらあの赤ひげがもう足をすくって倒され青年は肥った紳士を又車室の中に引っぱり込んで右手には赤ひげのピストルを握って凄い顔をして立っていました。赤ひげがやっと立ちあがりましたら青年はしっかりそのえり首をつかみピストルを胸につきつけながら外の方へ向いて高く叫びました。

『おい、熊ども。きさまらのしたことは尤もだ。けれどもな、おれたちだって仕方ない。生きているにはきものも着なけあいけないんだ。おまえたちが魚をとるようなもんだぜ。けれどもあんまり無法なことはこれから気を付けるように云うから今度はゆるして呉れ。ちょっと汽車が動いたらおれの捕虜にしたこの男は返すから。』

『わかったよ。すぐ動かすよ。』外で熊どもが叫びました。

『レールを横の方へ敷いたんだな。』誰かが云いました。

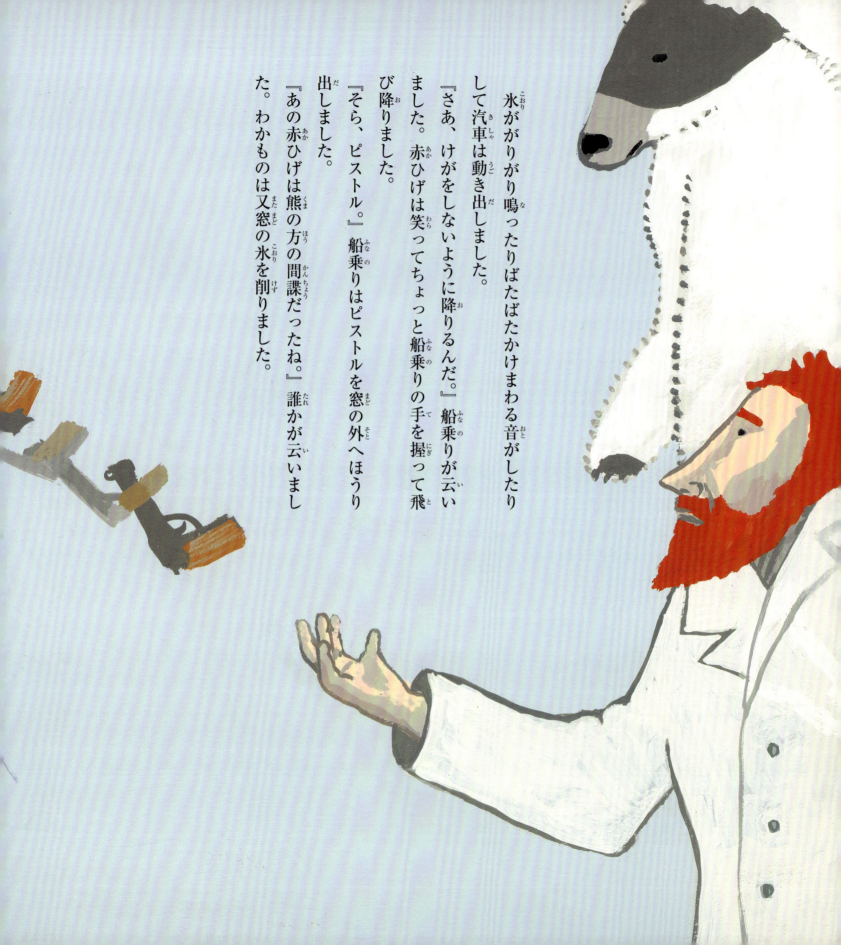

氷ががりがり鳴ったりばたばたかけまわる音がしたりして汽車は動き出しました。
『さあ、けがをしないように降りるんだ。』船乗りが云いました。赤ひげは笑ってちょっと船乗りの手を握って飛び降りました。
『そら、ピストル。』船乗りはピストルを窓の外へほうり出しました。
『あの赤ひげは熊の方の間諜だったね。』誰かが云いました。わかものは又窓の氷を削りました。

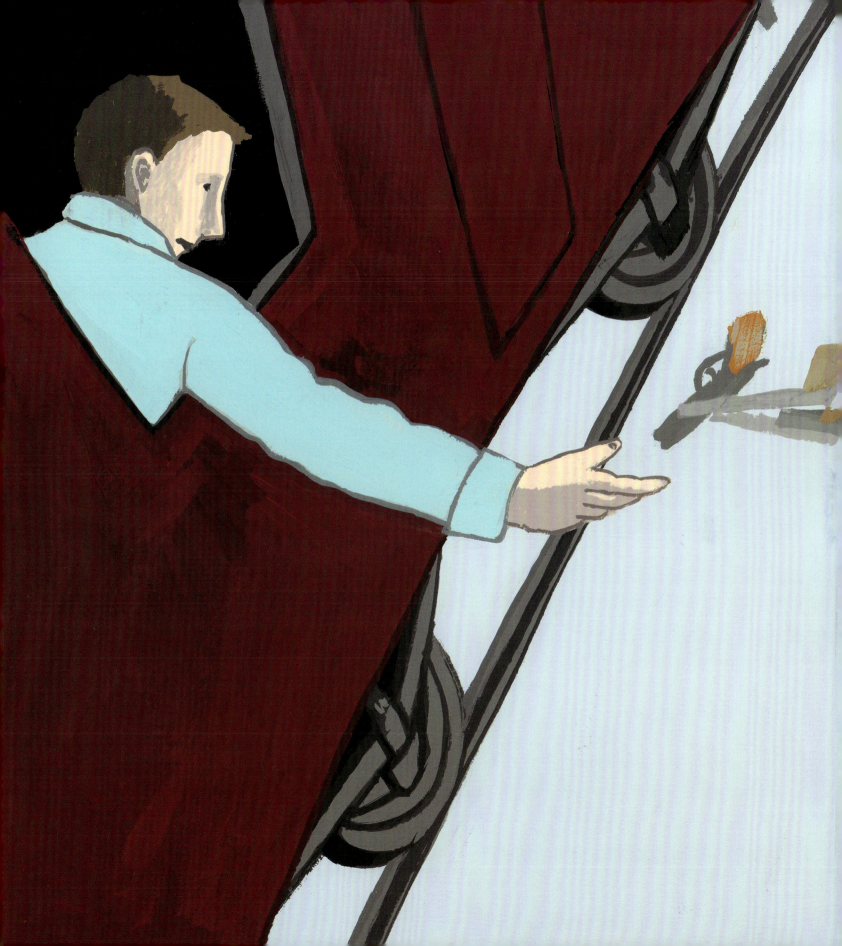

氷山の稜が桃色や青やぎらぎら光って窓の外にぞろっとならんでいたのです。これが風のとばしてよこしたお話のおしまいの一切れです。

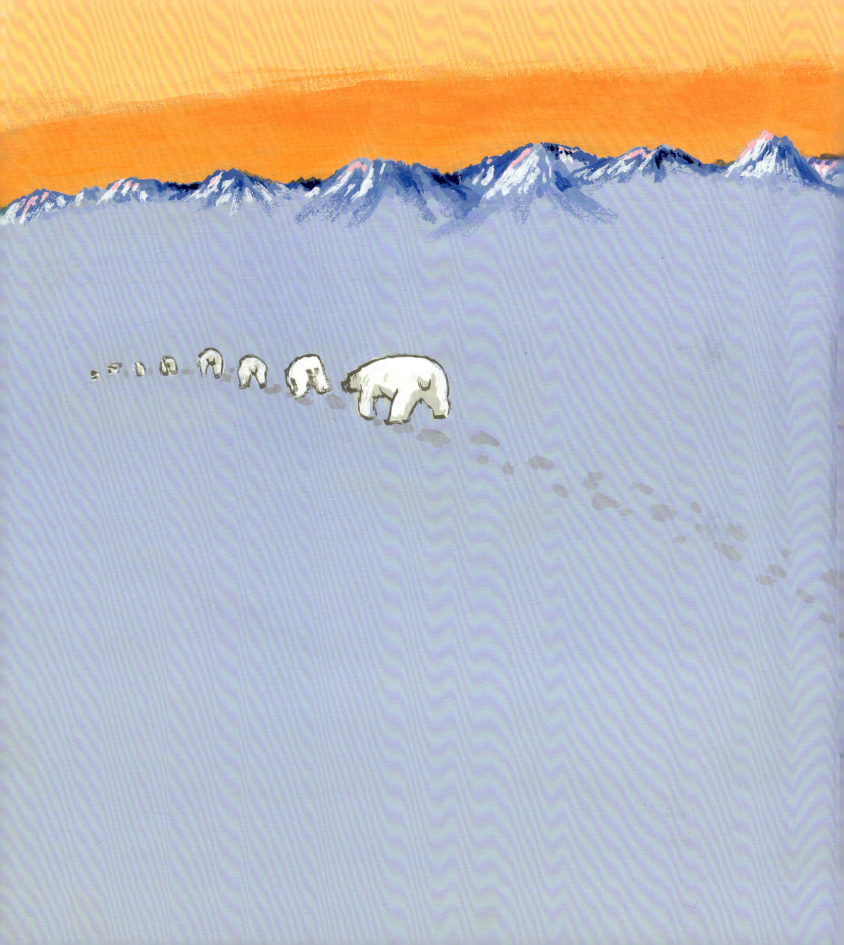

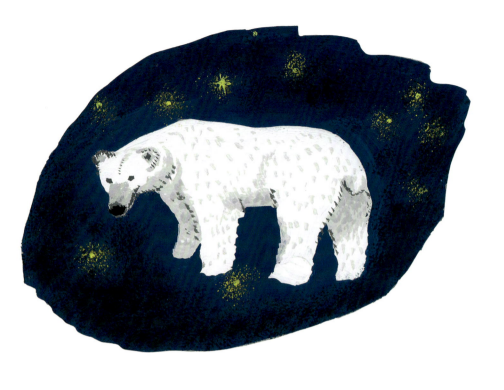

● 本文について

本書は『新校本 宮沢賢治全集』を底本とし、一部『新修 宮沢賢治全集』（ともに筑摩書房）を採用しております。
なお原文の旧字・旧仮名、および送り仮名に関しては、原則として現代の表記を使用しています。
文中の句読点、漢字・仮名の統一および不統一は、原則として原文に従いましたが、読みやすさを考慮して、読点を足した箇所があります。

＊この作品は大正十二年四月十五日付の「岩手毎日新聞」に掲載された。直筆原稿が現存していないため、ルビについては明らかな間違いなどをのぞき、新聞掲載時のものを基本としている。

＊「誰」のルビを「たれ」としたのは、宮沢賢治の直筆原稿が一貫して「たれ」なので、賢治語法の特徴的なものとして生かしました。通例通り「だれ」と読んでも賢治さんはとくに怒らないでしょう。

（ルビ監修／天沢退二郎）

言葉の説明

［ベーリング］……この物語に出てくる『ベーリング』は実在の都市や駅をさしているのではなく、極北にあるという設定で賢治が想像した架空の場所。ベーリング海峡あたりのイメージであろう。

［北極狐］……北極地域にすむ小型の狐。体毛は夏は赤茶色だが、冬には真っ白になる。

［アラスカ金］……アラスカで金の鉱脈が発見され、賢治が生まれた時代（19世紀末）に、それを目当てに人々がおしよせる「ゴールドラッシュ」がおこった。成金者の象徴として、タイチの指にはめたのではないかと思われる。

［帆布］……綿や麻で織られた布。帆船の帆に使うために、厚手で丈夫な布として作られたのが始まり。カバンやテント、油絵のキャンバスなどにも使われている。

［パテント］……特許のこと。

［オリオン］……冬を代表する星座「オリオン座」。この物語の設定となっている12月26日には、夜の11時すぎに、オリオン座が南の天頂に達する。ギリシャ神話に、うぬぼれやの狩人オリオンが、サソリに殺されて星になったという神話がある。

［氷河鼠］……実際にはいない鼠で、賢治の造語。めったにいない貴重な生き物という意図を込めたのかもしれない。ベーリング海あたりの北極圏では、かつて、動物の毛皮の買い付けがさかんに行われた。

［モロッコ狐］……実際にはいない狐で、賢治の造語。ちなみにモロッコからアラビアにかけて生息する狐にフェネックギツネがいる。

［バースレー］……Berth（バース）＝停泊地〈錨をおろす場所〉。lay（レイ）＝横たえる／船を横づけすること。これらの意味から次の出航までの船員の休暇を示していると思われる。

［かがり火］……夜中の警護（けいご）や、魚などをとるときなどに、周囲を照らすために焚（た）く火。

［テルマ］……チベット語で、「埋蔵経（まいぞうきょう）」を意味する言葉。ひそかに埋（う）められた経典（きょうてん）で、必要なときに発見されるといわれるもの。そこから転じて、「かくされた宝物」というような意味あいとして使われることもあるようだ。

［間諜］……スパイ。ひそかに敵の情勢をさぐる者。

絵・堀川理万子

1965年、東京生まれ。東京芸術大学美術学部デザイン科卒業、同大学院美術研究科修了。画家。タブローによる個展を定期的に開催するとともに、絵本作家、イラストレーターとして活動している。

主な絵本に『ぼくのシチュー、ままのシチュー』『くまちゃんとおじさん、かわをゆく』『くまちゃんのふゆまつり』（以上、ハッピーオウル社）『あーちゃんのたんじょうび』『権大納言とおどるきのこ』『きえた権大納言』（以上、偕成社）、『げんくんのまちのおみせやさん』（徳間書店）など。絵を担当した絵本や読み物に、『おへやだいぼうけん』（エーリヒ・ケストナー／作 榊直子／訳 小峰書店）『小さな男の子の旅』（ウルフ・スタルク／作 菱木晃子／訳 偕成社）『シロクマたちのダンス』（ゆもとかずみ／作 岩崎書店）『きつねのスケート』（宮沢賢治／作 E・T・A・ホフマン／原作 講談社）『くるみわり人形』（石津ちひろ／文 E・T・A・ホフマン／原作 講談社）などがある。

氷河鼠の毛皮

作／宮沢賢治　絵／堀川理万子

発行者／木村皓一　発行所／三起商行株式会社
〒102-0072 東京都千代田区飯田橋3-9-3 SKプラザ3階
電話 03-3511-2561
ルビ監修／天沢退二郎　編集／松田素子　永山綾
デザイン／タカハシデザイン室　印刷・製本／丸山印刷株式会社
発行日／初版第1刷 2011年10月17日

落丁本・乱丁本はお取り替えいたします。
本書の一部あるいは全部を無断で複写（コピー）することは、著作権法上の例外を除き禁じられています。

40p 26cm×25cm　©2011 RIMAKO HORIKAWA
Printed in Japan　ISBN978-4-89588-126-5 C8793